翁志飞 编写

颜真卿多宝塔碑

历代经典碑帖高清放大对照本

长江出版传媒

湖北美术出版社

有奖问卷

图书在版编目（CIP）数据

颜真卿多宝塔碑 / 翁志飞编写 . — 武汉：湖北美术出版
社，2017.1（2022.9 重印）
　（历代经典碑帖高清放大对照本）
　ISBN 978-7-5394-9003-8

　Ⅰ．①颜…　Ⅱ．①翁…　Ⅲ．①楷书—碑帖—中国—
唐代　Ⅳ．① J292.24

中国版本图书馆 CIP 数据核字（2016）第 306126 号

责任编辑：熊　　晶
技术编辑：范　　晶
责任校对：杨晓丹
策划编辑：墨点字帖
封面设计：墨点字帖

颜真卿多宝塔碑
YAN ZHENQING DUOBAO TA BEI

出版发行：长江出版传媒　湖北美术出版社
地　　　址：武汉市洪山区雄楚大道 268 号 B 座
邮　　　编：430070
电　　　话：（027）87391256　　　87679564
印　　　刷：湖北金港彩印有限公司
开　　　本：880mm×1230mm　　　1/16
印　　　张：6
版　　　次：2017 年 1 月第 1 版
印　　　次：2022 年 9 月第 8 次印刷
定　　　价：33.00 元

出版说明

每一门艺术都有它的学习方法，临摹法帖被公认为学习书法的不二法门。但何为经典，如何临摹，仍然是学书者不易解决的两个问题。本套丛书将引导读者认识经典，揭示法书临习方法，为学书者铺就顺畅的书法艺术之路。具体而言，主要体现为以下特色：

一、选帖严谨，版本从优

本套丛书遴选了历代碑帖的各种书体，上起先秦篆书《石鼓文》，下至明清王铎行草书等，这些法帖经受了历史的考验，是公认的经典之作，足以从中取法。但这些法帖在历史的流传中，常常出现多种版本，各版本之间或多或少会存在差异。对于初学者而言，版本的鉴别与选择并非易事。本套丛书对碑帖的各种版本作了充分细致的比较，从中选择了保存完好、字迹清晰的版本，最大程度地还原出碑帖的形神风韵。

二、原帖精印，例字放大

尽管我们认为学习经典重在临习原碑原帖，但相当多的经典法帖，或因捶拓磨损变形，或因原字过小难辨，给初期临习带来困难。为此，本套丛书在精印原帖的同时，选取原帖最具代表性的例字或将原帖全文予以放大还原成墨迹，或者用名家临本，与原帖进行对照，以方便读者对字体细节进行深入研究与临习。

三、释文完整，指导精准

各册对原帖用简化汉字进行标识，方便读者识读法帖的内容，了解其背景，这对深研书法本身有很大帮助。同时，笔法是书法的核心技术。赵孟頫曾说："书法以用笔为上，而结字亦须用工，盖结字因时相传，用笔千古不易。"因此，特对诸帖用笔之法作精要分析，揭示其规律，以期帮助读者掌握要点。

俗话说"曲不离口，拳不离手"，临习书法亦同此理。不在多讲多说，重在多写多练。本套丛书从以上各方面为读者提供了帮助，相信有心者定能借此举一反三，登堂入室，增长书艺。

大唐西京千福寺多宝佛塔感应碑文。南阳岑勋撰。朝议郎判尚书武部员外郎。琅邪颜真卿书。朝散大

大唐西京千福寺多寶佛塔感應碑文

南陽岑勳撰

朝議郎

判尚書武部員外郎琅

邪顏真卿書朝散大

陽　大

勛　京

邪　應

夫撿校尚書都官郎中

東海徐浩題額

粵妙法蓮華諸佛之祕藏

也多寶佛塔證經之踊現

也發明資乎十力弘建在

夫。捡校尚书都官郎中。东海徐浩题额。粤妙法莲华。诸佛之秘藏也。多宝佛塔。证经之踊现也。发明资呼十力。弘建在

佛　尚

现　官

资　华

於四依。有禪師法号楚金。姓程。廣平人也。祖。父並信著釋門。慶歸法胤。母高氏。久而無姙。夜夢諸佛。覺而有娠。是生龍象之徵。無取

於四依。有禅师法号楚金。姓程。广平人也。祖。父并信著释门。庆归法胤。母高氏。久而无妊。夜梦诸佛。觉而有娠。是生龙象之征。无取

5

高

无

取

依

祖

门

熊罴之兆。诞弥厥月。炳然殊相。歧嶷绝於莘茹。髫龀不为童游。道树萌牙。耸豫章之桢干。禅池畎浍。涵巨海之波涛。年甫七岁。居然

熊罴之兆誕弥厥月炳然殊相岐嶷絶於莘茹髫龀不為童遊道樹萌牙耸豫章之桢幹禅池畎浍涵巨海之波涛年甫七歲居然

7

昚

誕

禅

於

波

遊

厭俗。自誓出家。礼藏探經。法华在手。宿命潜悟。如识金环。总持不遗。若注瓶水。九岁落发。住西京龙兴寺。从僧箓也。进具之年。升座

厭俗自誓出家禮藏探經
法華在手宿命潛悟如識
金璟摠持不遺若注瓶水
九歲落髮住西京龍興寺
從僧籙也進具之年昇座

总

厌

龙

悟

僧

环

讲法。顿收珍藏。异穷子之疾走。直诣宝山。无化城而可息。尔后因静夜持诵。至多宝塔品。身心泊然。如入禅定。
忽见宝塔。宛在目前。

講法頓收珍藏異窮子之
疾走直詣寶山無化城而
可息尔後因靜夜持誦至
多寶塔品身心泊然如入
禪定忽見寶塔宛在目前

11

息

藏

身

子

前

詣

釋迦分身。遍滿空界。行勤聖現。業淨感深。悲生悟中。泪下如雨。遂布衣一食。不出戶庭。期滿六年。誓建兹塔。既而許王瓘及居士趙

釋迦分身遍滿空界行勤聖現業淨感深悲生悟中泪下如雨遂布衣一食不出戶庭期滿六年誓建兹塔既而許王瓘及居士趙

出

满

兹

中

瑾

遂

崇信女普意善来稽首咸

捨珎財禅師以為輯莊嚴

之因資爽塏之地利見千

福黙議於心時千福有懷

忍禅師忽於中夜見有一

垲

普

默

珎

夜

辑

水發源龍興流注千福清
澄泛灩中有方舟又見寶
塔自空而下久之乃滅即
今建塔處也寺內淨人名
法相先於其地復見燈光

水。发源龙兴。流注千福。清澄泛灩。中有方舟。又见宝塔。自空而下。久之乃灭。即今建塔处也。寺内净人名法相。先於其地。复见灯光。

灭

清

处

方

复

空

远望则明。近寻即灭。窃以水流开於法性。舟泛表於慈航。塔现兆於有成。灯明示於无尽。非至德精感。其孰能与於此。及禅师建言。

远望則明近尋即滅竊以
水流開於法性舟泛表於
慈航塔現兆於有成燈明
示於無盡非至德精感其
孰能與於此又禪師建言

盡 尽
遠 远
至 至
流 流
師 师
現 现

雜然歡悷負畚荷插于橐
于囊登登憑憑是板是築
灑以香水隱以金鎚我能
竭誠工乃用壯禪師每夜
於築階所愿志誦經勵精

杂然欢惬。负畚荷插。于橐于囊。登登凭凭。是板是筑。洒以香水。隐以金锤。我能竭诚。工乃用壮。禅师每夜於筑阶所。恳志诵经。励精

以 階 誦 雜 荷 築

帝輪寶喜行
夢禪元歎道
七師載之眾
月理創音聞
十會構聖天
三佛材凡樂
日心木相咸
勅感肇半嗅
內通安至異
　　相天香

行道。众闻天乐。咸嗅异香。喜叹之音。圣凡相半。至天宝元载。创构材木。肇安相轮。禅师理会佛心。感通帝梦。七月十三日。敕内

23

轮　闻

梦　相

敕　构

侍趙思侃求諸寶坊驗以

所夢入寺見塔禮問禪師

聖夢有孚法名惟肖其日

賜錢五十萬絹千疋助建

修也則知精一之行雖先

侍赵思侃。求诸宝坊。验以所梦。入寺见塔。礼问禅师。圣梦有孚。法名惟肖。其日赐钱五十万。绢千匹。助建修也。则知精一之行。虽先

侍赵思侃。求诸宝坊。验以所梦。入寺见塔。礼问禅师。圣梦有孚。法名惟肖。其日赐钱五十万。绢千匹。助建修也。则知精一之行。虽先

孚

坊

绢

所

修

塔

天而不遠純如之心當後
佛之授記昔漢明永平之
日大化初流我皇天寶之
之年寶塔斯建同符千古
昭宥烈光於時道俗景附

27

皇

授

同

漢 汉

時 时

初

檀施山積。庀徒度財。功百其倍矣。至二載。敕中使楊順景宣旨。令禪師於花萼樓下迎多寶塔額。遂總僧事。備法儀。宸眷俯

檀施山積厖徒度財功百
其倍矣至二載勅中使
楊順景宣旨令禪師於
花萼樓下迎多寶塔額遂
總僧事備法儀宸睠俯

萼　　徒

备　　载

宸　　杨

臨額書下降又賜絹百疋
聖札飛毫動雲龍之氣象
天文挂塔駐日月之光輝
至四載塔事將就表請慶
齋歸功帝力時僧道四

临。额书下降。又赐绢百匹。圣札飞毫。动云龙之气象。天文挂塔。驻日月之光辉。至四载。塔事将就。表请庆斋。归功帝力。时僧道四

文 降 將 聖 齋 動

部。会逾万人。有五色云团辅塔顶。众尽瞻睹。莫不崩悦。大哉观佛之光。利用宾于法王。禅师谓同学曰。鹏运沧溟。非云罗之可顿。心

部會逾萬人有五色雲團

輔塔頂衆盡瞻觀莫不崩

悅大哉觀佛之光利用賓

于法王禪師謂同學曰鵬

運滄溟非雲羅之可頓心

学 逾

沧 顶

云 观

游寂灭。岂爱网之能加。精进法门。菩萨以自强不息。本期同行。复遂宿心。凿井见泥。去水不远。钻木未热。得火何阶。
凡我七僧。聿怀

游寂灭。岂爱纲逆箫加精
进法门菩萨以自强不息
本期同行复遂宿心凿井
见泥去水不远钻木未熟
得火何阶凡我七僧聿怀

泥

爱

热

萨

怀

本

一志晝夜塔下誦持法華
香煙不斷經聲遞續炯以
為常沒身不替自三載每
春秋二時集同行大德四
十九人行法華三昧尋奉

为

诵

集

烟

寻

断

恩旨。许为恒式。前后道场。所感舍利凡三千七十粒。至六载。欲葬舍利。预严道场。又降一百八粒。画普贤变。

於笔锋上联得一十九

恩旨許為恒式前後道場

所感舍利凡三千七十粒

至六載欲葬舍利預嚴道

場又降一百八粒畫普賢

變於筆鋒上聯得一十九

严

后

画

场

联

预

粒。莫不圆体自动。浮光莹然。禅师无我观身。了空求法。先刺血写法华经一部。菩萨戒一卷。观普贤行经一卷。乃取舍利三千粒。盛

戒　圓

賢　浮

舍　寫

以石函。兼造自身石影。跪而戴之。同置塔下。表至敬也。使夫舟迁夜壑。无变度门。劫算墨尘。永垂贞范。又奉为主上及苍生写妙

43

墨

跪

範

置

奉

表

華蓮法經一千部金字三
十六部用鎮寶塔又寫一
千部散施受持靈應既多
具如本傳其載勑內侍
吴懷寶賜金銅香鑪髙一

法莲华经一千部。金字三十六部。用镇宝塔。又写一千部。散施受持。灵应既多。具如本传。其载。敕内侍吴怀实赐金铜香炉。高一

傅 传

部 部

勅 敕

千 千

銅 铜

受 受

丈五尺奉表陳謝手詔批

云師弘濟之願感達人天

莊嚴之心義成因果則法

施財施信所宜先也

上握至道之靈符受如來

信　尺

宜　弘

符　果

之法印非禪師大慧超悟

無以感於宸衷非主

上至聖文明無以鑒於誠經

額倬彼寶塔為章梵宮經

始之功真僧是葺克成之

49

彼

印

成

鉴

之

倬

业。圣主斯崇。尔其为状也。则岳耸莲披。云垂盖偃。下歘崛以踊地。上亭盈而媚空。中崦崦其静深。旁赫赫以弘敞。礌碱承陛。琅玕

業罹立斯崇尔其為狀
也則岳簪蓮披雲垂蓋偃
下歘崛以踞地上亭盈而
媚空中崦崦其靜深旁赫
赫以弘敞礌碱承陛琅玕

亭　崇

晻　状

琅　欸

綷檻玉瑱居楹銀黃拂戶

重簷疊於畫栱反宇環其

辟璫坤靈贔屓以負砌天

祇儼雅而翊戶或復肩挈

摯鳥肘摲修蛇冠盤巨龍

綷槛。玉瑱居楹。银黄拂户。重檐叠於画栱。反宇环其璧珰。坤灵贔屓以负砌。天祇俨雅而翊户。或复肩。挈挚鸟。肘摲修蛇。冠盘巨龙。

祇

檻

鳥

黄

脩

靈

帽抱猛獸。勃如戰色。有覥其容。窮繪事之筆精。選朝英之偈贊。若乃開局鐫。窺奧秘。二尊分座。疑對鷲山。千帙發題。若觀龍藏。金碧

帽抱猛獸勃獸勃如戰色有覥
其容窺繪事之筆精選朝
英之偈贊若乃開局鐫窺
奧秘二尊分座疑對鷲山
千帙發題若觀龍藏金碧

若

尊

鷖

勃

窮

偈

炅晃。环珮葳蕤。至於列三乘。分八部。圣徒翕习。佛事森罗。方寸千名。盈尺万象。大身现小。广座能卑。须弥之容。欬入芥子。宝盖之状。

炅晃環珮葳蕤至於列三
乘分八部聖徒翕習佛事
森羅方寸千名盈尺萬象
大身現小廣座能卑須弥
之容欬入芥子寶盖之狀

罗

万

盖

炅

翁

事

顿覆三千。昔衡岳思大禅师。以法华三昧。传悟天台智者。尔来寂寥。罕契真要。法不可以久废。生我禅师。克嗣其业。继明二祖。相望

顿覆三千昔衡岳思大禅
师以法华三昧传悟天台
智者尔来寂寥罕契真要
法不可以久废生我禅师
克嗣其业继明二祖相望

可

衡

嗣

悟

业

寥

百年。夫其法華之教也。開玄關於一念。照圓鏡於十方。指陰界為妙門。驅塵勞為法侶。聚沙能成佛道。合掌已入聖流。

三乘教門總

百年夫其法華之教也開玄關於一念照圓鏡於十方指陰界為妙門驅塵勞為法侶聚沙能成佛道合掌已入聖流三乘教門總

聚

教

能

念

掌

妙

而歸一八萬法藏我為最
雄譬猶滿月麗天螢光列
宿山王映海蟻垤羣峯嗟
乎三界之沈寐久矣佛以
法華為木鐸惟我禪師超

而归一。八万法藏。我为最雄。譬犹满月丽天。萤光列宿。山王映海。蚁垤群峰。嗟乎。三界之沉寐久矣。佛以法华为木铎。惟我禅师。超

海

歸

寐

猶

超

宿

然深悟。其兒也。岳凟之秀。冰雪之姿。果脣貝齒。蓮目月面。望之厲。即之溫。睹相未言。而降伏之心已過半矣。同行禪師抱玉。飛錫。襲

然深悟。其兒也。岳凟之秀。冰雪之姿。果脣貝齒。莲目月面。望之厉。即之温。睹相未言。而降伏之心已过半矣。同行禅师抱玉。飞锡。袭

厉

也

抱

唇

飞

望

衡台之秘躅傳止觀之精

義或名高帝選或行密

衆師共弘開示之宗盡契

圓常之理門人苾芻如巖

靈悟淨真真空法濟等以

衡台之秘躅。传止观之精义。或名高帝选。或行密众师。共弘开示之宗。尽契圆常之理。门人苾刍。如岩。灵悟。净真。真空。法济等。以

契 衡 刍 秘 净 选

定慧为文质。以戒忍为刚柔。含朴玉之光辉。等旃檀之围绕。夫发行者因。因圆则福广。起因者相。相遣则慧深。求无为於有为。通解

起

慧

求

戒

通

檀

脱於文字舉事徵理舍毫
強名偈曰佛有妙法比象蓮華圓頓
深入真淨無瑕慧通法界
福利恒沙直至寶所俱乘

脱於文字。举事征理。含毫强名。偈曰。佛有妙法。比象莲华。圆顿深入。真净无瑕。慧通法界。福利恒沙。直至宝所。俱乘

71

偈

脱

顿

举

所

理

大車。其一。於戲上士。发行正勤。缅想宝塔。思弘胜因。圆阶已就。层覆初陈。乃昭帝梦。福应天人。其二。轮奂斯崇。为章净域。真僧草创。

就 戲 章 思 創 勝

聖主增飾中座眈眈飛簷
翼翼荐臻靈感歸我帝
力其三念彼後學心滯迷封
昏衢未曉中道難逢常驚
夜杙還懼真龍不有禪伯

圣主增饰。中座眈眈。飞檐翼翼。荐臻灵感。归我帝力。其三。念彼后学。心滞迷封。昏衢未晓。中道难逢。常惊夜杙。还惧真龙。不有禅伯。

衢 饰 晓 荐 有 滞

誰明大宗 其四
大海吞流崇
山納壤教門稱頓慈力能
廣功起聚沙德成合掌開
佛知見法為無上 其五 情塵
雖雜性海無漏定養聖胎

谁明大宗。其四。大海吞流。崇山纳壤。教门称顿。慈力能广。功起聚沙。德成合掌。开佛知见。法为无上。其五。
情尘虽杂。性海无漏。定养圣胎。

知　纳

尘　称

杂　起

染生迷觳。断常起缚。空色同谬□。蓇葡现前。余香何嗅。其六。彤彤法宇。縶我四依。事该理畅。玉粹金辉。慧镜无垢。慈灯照微。空王可托。本

染生迷觳斷常起縛空色
同謬蓇葡現前餘香何嗅
其六彤彤法宇縶我四依事
該理暢玉粹金輝慧鏡無
垢慈燈照微空王可託本

彤　　　　　　　　　　　　觳

依　　　　　　　　　　　　縛

微　　　　　　　　　　　　�

愿同归。其七。天宝十一载。岁次壬辰。四月乙丑朔廿二日戊戌建。敕捡挍塔使。正议大夫。行内侍赵思侃。

撿 捡

顠 愿

使 使

寶 宝

趙 赵

朔 朔

判官内府丞车冲。捡挍僧义方。河南史华<u>刻</u>。

義

判

河

府

南

丞

颜真卿《多宝塔碑》

颜真卿（709—784），字清臣，京兆万年（今陕西西安）人，曾为平原太守，历官至吏部尚书、太子太师，封鲁郡开国公，故后世称其为"颜鲁公"。颜真卿书法以楷书著称，与欧阳询、柳公权、赵孟頫并称为"楷书四大家"。颜真卿是继王羲之之后又一位在中国书法史上影响较大的书法家。他一变成法，创造出方严正大、朴拙雄浑、大气磅礴的颜体楷书，欧阳修评其书云："颜公书如忠臣烈士，道德君子，其端严尊重，人初见而畏之，然愈久而愈可爱也。其见宝于世者不必多，然虽多而不厌也"。

《多宝塔碑》，全称《大唐西京千福寺多宝佛塔感应碑文》，碑高285厘米，宽102厘米，碑文34行，满行66字。此碑立于唐天宝十一年（752），由岑勋撰文，颜真卿书，徐浩题额，史华刻石。此碑为颜真卿44岁时所书，笔势强劲，结体谨严，秀美多姿，是颜真卿早期的楷书代表作，奠定了颜真卿书风的基本格调，现藏陕西西安碑林。

此碑用笔中侧并用，起笔和收笔有明显的使转顿按。起笔露锋为主，兼用逆锋，笔势间多顺逆转化，具有唐楷"尚法"的典型特征，结体宽博，疏密得当，字型稍方，正气饱满，已初显颜体成熟期的雄浑豪迈的书风。

颜真卿《多宝塔碑》基本笔法

（一）横画

1. 长横。如"千""十""平""有"等字的长横，露锋使转起笔，迅疾换向后从左至右以中锋行笔，收笔时使转下顿，再向上或向前接下一笔。

2. 短横。如"福""金""信""牙"等字的短横，露锋起笔后，从左至右以中锋行笔，收笔时使转下按，略顿，向上或向前接下一笔。

（二）竖画

1. 垂露竖。如"判""佛""门""取"等字的垂露竖，由下向上逆势起笔，顶锋内擫而下，中锋稍侧行笔，收笔时略向右或左倾，随即提锋向左上或右上取斜势回锋收笔。

2. 悬针竖。如"千""邪""年""中"等字的悬针竖，由下向上逆势起笔，顶锋内擫而下，中锋稍侧行笔，收笔时逐渐提锋，缓缓以出锋收笔。

（三）撇画

1. 斜撇。如"布""及""女""有"等字的斜撇，逆势顶锋起笔后，立即换向，从右上向左下作斜势以侧锋行笔，行笔时逐渐上提笔锋，缓缓以出锋收笔。

2. 竖撇。如"佛""朝""明""胤"等字的竖撇，露锋逆顶起笔后，立即换向，先从上向下以中锋稍侧作直线行笔，后向左下作弧线状行笔，收笔时渐提笔锋，缓缓以出锋收笔。

3. 短撇。如"外""海""徐""於"等字的短撇，露锋逆势起笔，略向右下按，迅疾换向，从右上至左下以侧锋行笔，收笔时渐提笔锋，以出锋收笔。

（四）捺画

1．斜捺。如"依""人""久""岐"等字的斜捺，露锋起笔，使转下行，一波三折，渐按笔锋，平出收笔。

2．平捺。如"游""道""之""进"等字的平捺，藏锋逆入起笔，略向左下稍按后，迅疾换向向右下取斜势行笔，在行笔过程中，写出一波三折，收笔时略向右上出锋收笔。

3．反捺。如"发""取""怀""囊"等字的反捺，露锋起笔，向右下取斜势行笔，收笔时使转回锋收笔。

（五）点画

1．斜点。如"唐""部""海""之"等字的斜点，起笔露锋，逆势顶锋，再向右下作短暂行笔，随即向左上作回锋收笔。

2. 左点。如"秘""弥""家""京"等字的左点，露锋起笔，略向左倾，再向左下行笔，逆势顶锋向上收笔。

3. 挑点。如"注""疾""忽""以"等字的挑点，露锋起笔，由左上向右下作弧线状短暂行笔，逆势顶锋往左上稍回，随即向右上出锋收笔。

（六）提画

1. 平提。如"塔""琅""征""我"等字的提画，藏锋逆入向左下轻按起笔，逆势使转向右上取斜势行笔，逐渐轻提笔锋，最后以出锋收笔。

2. 撇提。如"法""弘""云""至"等字的撇提，逆势顶锋起笔，换向后使转向左下取斜势作侧锋行笔，到转折处顶锋轻按，然后再换向从左到右取斜势作中锋稍侧行笔，逐渐提锋，以出锋收笔。

（七）折画

1. 横折。如"西""福""员""巨"等字的横折，藏锋或露锋起笔，从左向右以中锋行笔，到转折处转侧锋逆顶，稍内撅向下行笔，收笔时向上回锋。

2. 竖折。如"垲""潜""浩""涵"等字的竖折露锋侧势起笔，向下直行，至折处时逆势顶锋，迅疾换向，向右行笔，收笔时向右下轻按稍回锋。

3. 撇折。如"姓""经""安""如"等字的撇折，露锋逆势起笔，向左下取斜势行笔，至转折处逆顶稍驻后随即换向，向右下行笔，收笔时顿挫向左上回锋。

（八）钩画

1. 竖钩。如"撰""判""乎""来"等字的竖钩，露锋逆势顶锋起笔，换向后从上向下以中锋内擫稍侧行笔，至下稍外拓，使转换向，向左转出钩。

2. 弯钩。如"象""子""孰""遂"等字的弯钩，弯钩与竖钩写法类似，只是在竖向行笔时稍带弧势。

3. 横钩。如"额""梦""波""宛"等字的横钩，藏锋或露锋起笔，从左往右取斜势作中锋行笔，到钩处时顶锋逆势回钩，非硬毫不办，不然即涉描摹。

4. 卧钩。如"秘""忽""忍""德"等字的卧钩，露锋起笔，从左上向右下作弧线状以中锋行笔，笔力渐重，钩出时，先稍提笔，再逆势顶锋向左上以出锋收笔。

5. 斜钩。如"成""感""我""咸"等字的斜钩，藏锋逆入起笔，换向后从左上向右下作弧线状以中锋行笔，钩出时先向左稍回，立即顶锋使转左上以出锋收笔。

6. 竖弯钩。如"胤""兆""池""见"等字的竖弯钩，藏锋逆顶起笔，换向后从上到下略作弧线状以侧锋行笔，转折处稍提笔顺势换向从左向右作弧线状行笔，钩出时先向左略回，立即转锋向左上以出锋收笔。